黄道周《孝经》

古代名家小楷

人民美术出版社 编

人民美術出版社
北京

简 介

黄道周（一五八五—一六四六），初名螭若，字玄度，亦字幼平、幼玄、去道等，号石斋，福建漳浦铜山（今东山铜陵）人。明末著名的学者、书画家。天启二年（一六二二）举进士，官至礼部尚书，明亡后抗清，被俘殉国，谥忠烈。清乾隆时改谥忠端。

流传的黄道周楷书多为小楷。他远承钟繇，追摹王羲之、王献之等晋人书法，一反元、明以来柔弱秀丽的书风，以刚健的笔锋和方整的体势来表达晋人的风韵。

《孝经》是黄道周晚年的一幅作品，作于明崇祯十三年（一六四〇）春。此书法取法钟繇，高古纯朴，笔法简直，结构宽博，形态略扁，多用古隶奇字，有老拙之韵味。

释文

孝经定本

黄道周谨书

开宗明义章第一

仲尼居，曾子侍。子曰：『先王有至德要道，以顺天下，民用和睦，上下无怨。汝知之乎？』曾子辟（避）席曰：『参不敏，何足以知之？』子曰：『夫孝，德之本也，教之所繇生也。复坐，吾语汝。身体发肤，受之父母，不敢毁伤，孝之始也。立身行道，扬名于后世，以显父母，孝之终也。夫孝，始于事亲，中于事君，终于立身。《大雅》云：「无念尔祖，聿修厥德。」』

天子章第二

子曰：『爱亲者，不敢恶于人；敬亲者，不敢慢于人。爱敬尽于事亲，而德教加于百姓，刑于四海。盖天子之孝也。《甫刑》云：「一人有庆，兆民赖之。」』

诸侯章第三

在上不骄，高而不危；制节谨度，满而不溢。高而不危，所以长守贵也；满而不溢，所以长守富也。富贵不离其身，然后能保其社稷，而和其人民。盖诸侯之孝也。《诗》云：『战战兢兢，如临深渊，如履薄冰。』

卿大夫章第四

非先王之法服不敢服，非先王之法言不敢道，非先王之德行不敢行。是故非法

不言，非道不行，口无择言，身无择行。

言满天下无口过，行满天下无怨恶。二者

备矣，然后能守其宗庙。盖卿大夫之孝也。

《诗》云：『夙夜匪解，以事一人。』

士章第五

资于事父以事母，而爱同；资于事父

以事君，而敬同。故母取其爱，而君取其

敬，兼之者父也。故以孝事君则忠，以敬

事长则顺。忠顺不失，以事其上，然后能

保其禄位，而守其祭祀。盖士之孝也。《诗》

云：『夙兴夜寐，无忝尔所生。』

庶人章第六

用天之道，分地之利，谨身节用，以

养父母，此庶人之孝也。故自天子至于庶

人，孝无终始，而患不及者，未之有也。

（旧本庶人之孝也，下有引《诗》云：『我

稼既同，上入执宫功。昼尔于茅，宵尔索绹。

呕其乘屋，其始播百谷。』今文无之。）

三才章第七

曾子曰：『甚哉，孝之大也！』子曰：

『夫孝，天之经也，地之义也，民之行也。

天地之经，而民是则之。则天之明，因地

之利，以顺天下。是以其教不肃而成，其

政不严而治。先王见教之可以化民也，是

故先之以博爱，而民莫遗其亲；陈之以德

义，而民兴行；身之以敬让，而民不争；

导之以礼乐，而民和睦；示之以好恶，而

民知禁。《诗》云：『赫赫师尹，民具尔瞻。』」

孝治章第八

子曰：『昔者明王之以孝治天下也，

不敢遗小国之臣，而况于公、侯、伯、子、男乎？故得万国之欢心，以事其先王。治国者，不敢侮于鳏寡，而况于士民乎？故得百姓之欢心，以事其先君。治家者，不敢失于臣妾，而况于妻子乎？故得人之欢心，以事其亲。夫然，故生则亲安之，祭则鬼享之。是以天下和平，灾害不生，祸乱不作。故明王之以孝治天下也如此。《诗》云：「有觉德行，四国顺之。」」（定本『故明王』作『古明王』。）

圣治章第九

曾子曰：『敢问圣人之德，无以加于孝乎？』子曰：『天地之性，人为贵。人之行，莫大于孝。孝莫大于严父。严父莫大于配天，则周公其人也。昔者周公郊祀后稷以配天，宗祀文王于明堂，以配上帝。

是以四海之内，各以其职来祭。夫圣人之德，又何以加于孝乎？故亲生之膝下，以养父母日严。圣人因严以教敬，因亲以教爱。圣人之教，不肃而成，其政不严而治，其所因者本也。」（定本『四海之内』上无『是以』二字，移『是以』二字在『圣人之教不肃而成』上，文义更顺。今依石台本如此。）『父子之道，天性也』，君臣之义也。父母生之，续莫大焉。君亲临之，厚莫重焉。故不爱其亲而爱它人者，谓之悖德；不敬其亲而敬它人者，谓之悖礼。以顺则逆，民无则焉。不在于善，而皆在于凶德，虽得之，君子不贵也。君子则不然，言思可道，行思可乐，德义可尊，作事可法，容止可观，进退可度，以临其民。是以其民畏而爱之，则而象之。故能成其德教，而行其政令。」（定本『君子言思

可道』，无『则不然』三字。盖上有『君

子不贵也』，则不须『则不然』三字。先

辈以为训诂，误入于此。今依今文存之。）

『《诗》云：「淑人君子，其仪不忒。」』

纪孝行章第十

　　子曰：『孝子之事亲也，居则致其敬，

养则致其乐，病则致其忧，丧则致其哀，

祭则致其严。五者备矣，然后能事亲。事

亲者，居上不骄，为下不乱，在丑不争。

居上而骄则亡，为下而乱则刑，在丑而争

则兵。三者不除，虽日用三牲之养，犹

为不孝也。』

五刑章第十一

　　子曰：『五刑之属三千，而罪莫大于

不孝。要君者无上，非圣人者无法，非孝

者无亲。此大乱之道也。』

广要道章第十二

　　子曰：『教民亲爱，莫善于孝。教民

礼顺，莫善于悌。移风易俗，莫善于乐。

安上治民，莫善于礼。礼者，敬而已矣。

故敬其父则子悦，敬其兄则弟悦，敬其君

则臣悦，敬一人而千万人悦。所敬者寡，

而悦者众，此之谓要道也。』

广至德章第十三

　　子曰：『君子之教以孝也，非家至而

日见之也。教以孝，所以敬天下之为人父

者也。教以弟，所以敬天下之为人兄者也。

教以臣，所以敬天下之为人君者也。《诗》

云：「岂弟君子，民之父母。」非至德，

其孰能顺民如此其大者乎！』（定本『君

子之教也』，无『以孝』二字，『非至德，其孰能顺民如此者乎』，无『其大』二字。又本『君子之教以敬也』。）

广扬名章第十四

子曰：『君子之事亲孝，故忠可移于君。事兄悌，故顺可移于长。居家理，故治可移于官。是以行成于内，而名立于后世矣。』

谏诤章第十五

曾子曰：『若夫慈爱、恭敬、安亲、扬名，则闻命矣。敢问子从父之令，可谓孝乎？』子曰：『是何言与，是何言与！昔者天子有争（诤）臣七人，虽无道，不失天下；诸侯有争（诤）臣五人，虽无道，不失其国；大夫有争（诤）臣三人，

虽无道，不失其家。士有争（诤）友，则身不离于令名；父有诤子，则身不陷于不义。故当不义，则子不可以不争（诤）于父，臣不可以不争（诤）于君；故当不义，则争（诤）之。从父之令，又焉得为孝乎！』

感应章第十六

子曰：『昔者明王事父孝，故事天明；事母孝，故事地察；长幼顺，故上下治。天地明察，神明彰矣。』（定本下有『宗庙致敬，鬼神著矣。』又一本，移『天地明察』在『鬼神著矣』之下。）『故虽天子，必有尊也，言有父也，必有先也，言有兄也。宗庙致敬，不忘亲也；修身慎行，恐辱先也。宗庙致敬，鬼神著矣。孝悌之至，通于神明，光于四海，无所不通。《诗》云：「自西自东，自南自北，无思

不服。」」

事君章第十七

　　子曰：『君子之事上也』，进思尽忠，退思补过，将顺其美，匡救其恶，故上下能相亲也。《诗》云：「心乎爱矣，退不谓矣，中心藏之，何日忘之。」」

丧亲章第十八

　　子曰：『孝子之丧亲也』，哭不偯，礼无容，言不文，服美不安，闻乐不乐，食旨不甘，此哀戚之情也。三日而食，教民无以死伤生，毁不灭性，此圣人之政也。丧不过三年，示民有终也。为之棺椁衣衾而举之，陈其簠簋而哀戚之；擗踊哭泣，哀以送之；卜其宅兆，而安措之；为之宗庙，以鬼享之；春秋祭祀，以时思之。生

事爱敬，死事哀戚，生民之本尽矣，死生之义备矣，孝子之事终也矣。」

　　右经十八章三百三十句壹千八百四字。

　　此即今文也，中间可更定者七处，多定本五字，少引《诗》二十八字。今文既布学宫则宜以今文为主，然自安国定本及闾巷传习，多有引《诗》及少字者。如《诗》虽讽诵人口，而《雨无正》之篇首有『雨无正极，伤我稼穑』，今《诗》无有也。朱子盖依此义以准。《石台》之篇，然『雨无正』语系发端，决无遗漏之理。庶人引诗，自是文势宜然，奈何少之且如圅人勇于趋事、敦上急公，我稼初同，宫功在念，真可移忠于君、移顺于长、移治于官。故夫子引之，极为衬贴。而谈者疑其为赘，以为庶人不必引《诗》，则是庶人之孝，与天子果有分别也。庶人天子，贵贱虽殊，完生行

道，始终则一。程正公昔为讲官，常闻神宗宫中灌水避蚁事，辄引之，谓克此念可至王道，与孟子堂下同风。又一日，见上凭栏拆柳，辄跪云：『方春草木发生，不宜轻有伤拜。』此自儒者正论，深得引君之术而谈者，祗为迂阔不情。又云：『神宗闻程颐语，遂作过掷去柳枝。终此不乐甚矣。』谗人之褊也。帝王虽卜急，意岂亦自与人不同？何况宋宗尚是学问中人，何至如此？为讲官者，能以避蚁拜柳两事，开导君心，虽引之协和，好生风动可也。何但不毁伤天下，以伤天之心而已乎？若论天心好生，亦无天子庶人之别。崇祯辛巳秋深黄道周再识于白云之库。

孝經定本

黃道周謹書

開宗明義章第一

仲尼居曾子侍

子曰先王有至德要道以順天下民用和睦上

下無怨汝知之虖

曾子辟席曰參不敏何足以知之

子曰夫孝德之本也教之所繇生也復坐吾語

汝身體髮膚受之父母不敢毀傷孝之始也

立身行道揚名于後世以顯父母孝之終也

夫孝始于事親中于事君終于立身

大雅云無念爾祖聿脩厥德

天子章第二

子曰愛親者不敢惡於人敬親者不敢慢於

人愛敬盡於事親而德敎加於百姓刑于四海

盖天子之孝也

甫刑云一人有慶兆民賴之

諸侯章第三

在上不驕高而不危　制節謹慶滿而不溢高而

不危所以長守貴也滿而不溢所以長守富也

富貴不離其身然後能保其社稷而和其

人民蓋諸侯之孝也

詩云戰戰兢兢如臨深淵如履薄冰

卿大夫章第四

非先王之灋服不敢服非先王之灋言不敢

道非先王之德行不敢行是故非灋不言非

道不行口無擇言身無擇行言滿天下無口

過行滿天下無怨惡二者備矣然後能守其

宗廟蓋卿大夫之孝也

詩云夙夜匪解以事一人

士章第五

資於事父以事母而愛同資於事父以事君而

敬同故母取其愛而君取其敬兼之者父也

故以孝事君則忠以敬事長則順忠順不失以

事其上然後能保其祿位而守其祭祀蓋士

之孝也

詩云夙興夜寐無忝爾所生

庶人章第六

用天之道分地之利謹身節用以養父母此

庶人之孝也

故自天子至於庶人孝無終始而患不及者未
之有也

舊本庶人之孝也下有引詩云我稼既同上入執宮功畫一兩
于茅宵爾索綯函其乘屋其始播百穀今文無之

三才章第七

曾子曰甚哉孝之大也子曰夫孝天之經也地

之義也民之行也天地之經而民是則之則天之
明因地之利以順天下是以其教不肅而成其政不
嚴而治
先王見教之可以化民也是故先之以博愛而民莫
遺其親陳之以德義而民興行身之以敬讓而民

不爭導之以禮樂而民和睦示之以好惡而民
知禁

詩云赫赫師尹民具爾瞻

孝治章第八

子曰昔者明王之以孝治天下也不敢遺小國之

臣而況於公侯伯子男虖故得萬國之懽心

以事其先王

治國者不敢侮於鰥寡而況於士民虖故得百

姓之懽心以事其先君

治家者不敢失於臣妾而況於妻子虖故得人

之權心以事其親

夫然故生則親安之祭則鬼享之是以天下和平災

害不生既亂不作故明王之以孝治天下也如此

詩云有覺德行四國順之　定本故明王作古明王

聖治章第九

曾子曰敢問聖人之德無以加於孝乎

子曰天地之性人為貴人之行莫大於孝孝莫大於

嚴父嚴父莫大於配天則周公其人也

昔者周公郊祀后稷以配天宗祀文王於明堂以配

上帝是以四海之內各以其職來祭夫聖人之德

又何以加於孝虖

故親生之膝下以養父母日嚴聖人因嚴以教

敬因親以教愛聖人之教不肅而成其政不嚴

而治其所因者本也

定本四海之内上無是以三字秽是以三字在聖人之教不肅而虎上文義更順今依石臺本如此

父子之道天性也君臣之義也父母生之續莫大
焉君親臨之厚莫重焉
故不愛其親而愛它人者謂之悖德不敬其親
而敬它人者謂之悖禮以順則逆民無則焉不
在於善而皆在於凶德雖得之君子不貴也

君子則不然言思可道行思可樂德義可尊作

事可法容止可觀進退可度以臨其民是以其民

畏而愛之則而象之故能成其德教而行其政

令

定本君子言思可道無則不然三字善上有君子亦貴如則不須

則不然三字先輩以孝訓詁誤入於此七依今文存之

詩云淑人君子其儀不忒

紀孝行章第十

子曰孝子之事親也居則致其敬養則致其樂病則致其憂喪則致其哀祭則致其嚴五者備矣然後能事親

事親者居上不驕為下不亂在醜不爭居上而

驕則亡為下而亂則刑在醜而爭則兵三者不

除雖日用三牲之養猶為不孝也

五刑章第十一

子曰五刑之屬三千而罪莫大於不孝要君者無

上非聖人者無法非孝者無親此大亂之道也

廣要道章第十二

子曰教民親愛莫善於孝教民禮順莫善於

悌移風易俗莫善於樂安上治民莫善於禮

禮者敬而已矣故敬其父則子悅敬其兄則弟

悦敬其君則臣悦敬一人而千萬人悦而敬者寡

而悦者衆此之謂要道也

廣至德章第十三

子曰君子之教以孝也非家至而日見之也教以

孝所以敬天下之為人父者也教以弟所以敬天

下之為人兄者也教以臣所以敬天下之為人君者
也

詩云豈弟君子民之父母非至德其孰能順民如
此其大者虖　定本君子之教也無以孝三字非至
德其孰能順民如此者虖
無其大三字又本君子之教以敬也

廣揚名章第十四

子曰君子之事親孝故忠可移於君事兄悌故

順可移於長居家理故治可移於官是以行成

於內而名立於後世矣

諫諍章第十五

曾子曰若夫慈愛恭敬安親揚名則聞命矣

敢問子從父之令可謂孝虖

子曰是何言與是何言與昔者天子有爭臣

七人雖無道不失其天下諸侯有爭臣五人雖

無道不失其國大夫有爭臣三人雖無道不失

其家士有爭友則身不離於令名父有諍子則

身不陷於不義故當不義則子不可以不爭於

父臣不可以不爭於君故當不義則爭之從父

之令又焉得為孝虖

感應章第十六

子曰昔者明王事父孝故事天明事母孝故

事地察長幼順故上下治天地明察神明彰

矣 定本下有宗廟致敬鬼神著矣
又一本移天地明察在鬼神著矣之下

故雖天子必有尊也言有父也必有先也言有

兄也宗廟致敬不忘親也脩身慎行恐辱先

也宗廟致敬鬼神著矣

孝悌之至通于神明光于四海無所不通

詩云自西自東自南自北無思不服

事君章第十七

子曰君子之事上也進思盡忠退思補過將順

其美匡救其惡故上下能相親也

詩云心乎愛矣遐不謂矣中心藏之何日忘之

喪親章第十八

子曰孝子之喪親也哭不偯禮無容言不文服

美不安聞樂不樂食旨不甘此哀慼之情也三

日而食教民無以死傷生毀不滅性此聖人之

政也喪不過三季示民有終也

為之棺槨衣衾而舉之陳其簠簋而哀慼之擗

踊哭泣哀以送之卜其宅兆而安措之為之宗

廟以鬼享之春秋祭祀以時思之

生事愛敬死事哀慼生民之本盡矣死生之義

備矣孝子之事終也矣

右經十八章三百三十句壹千八百四字

此即今文也中間可更定者七處多定本五字

少引詩二十八字

今文既布學宮則宜以今文為主然自安國定

本及閭巷傳習多有引詩及少字者如詩雖
諷誦人口而雨無正之篇首有雨無正極傷
我稼穡七詩無有也朱子蓋依此義以漢石
臺之篇然雨無正語係蹊端決乞遺漏
之碼廢人引詩自是女勢宜然柰何少之

且如幽人勇於趨事敦上急公我稼初同宮

功在念真可移忠於君移順於長移治於

官故夫子引之極為襯貼而談者疑其為贅

以為廢人不必引詩則是庶人之孝與天子果

有分別如彦人王子貴賤懸殊究生行道

始終則一稱正公言後講及常聞神宗堂

中灤水逝儀事顏引之謂亮此言而至

王道與臺子謂云同風又一日見上馮欄

拆柳顏跪云方春卅方藜生不至賴有

傷扶此自僧者正証深浮引罷之謝而後

者诋唐迁澜不情又云神宗少稽顾禔逮

作造掷古柳枝强氏不乐甚美谶人之褊

功筹更轻不急至置三自与今不同归况事

宗当乞学尚中人归要氏为讲发者愧以遐

缘扶柳而予闲莫甚以稳引立协和挈圣

凤舄可如日但不敢傷言不以傷言言心

日孝慈諧言以将生二世至于庶人之孝

崇禎辛巳秋漳黄道周後于象数之庫

图书在版编目（CIP）数据

黄道周《孝经》/ 人民美术出版社编. -- 北京：
人民美术出版社, 2022.11
（古代名家小楷）
ISBN 978-7-102-09045-0

Ⅰ.①黄… Ⅱ.①人… Ⅲ.①楷书－碑帖－中国－明
代 Ⅳ.①J292.26

中国版本图书馆CIP数据核字(2022)第160205号

古代名家小楷
GUDAI MINGJIA XIAOKAI

黄道周《孝经》
HUANG DAOZHOU 《XIAOJING》

编辑出版　人民美术出版社
（北京市朝阳区东三环南路甲3号　邮编：100022）
http://www.renmei.com.cn
发行部：（010）67517602
网购部：（010）67517743
编　　者　人民美术出版社
选题策划　李　乘
责任编辑　李　乘
装帧设计　翟英东
责任校对　王梽戎
责任印制　胡雨竹
制　　版　朝花制版中心
印　　刷　北京印刷集团有限责任公司
经　　销　全国新华书店

开　本：889mm×1194mm　1/16
印　张：3
字　数：4千
版　次：2022年11月　第1版
印　次：2022年11月　第1次印刷
印　数：3000
ISBN 978-7-102-09045-0
定　价：26.00元
如有印装质量问题影响阅读，请与我社联系调换。（010）67517850